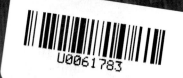

世界博物館奇妙之旅

大都會藝術博物館

寵物別跑

黃紛紛 / 著　布克布克 / 繪

　　大都會藝術博物館位於美國紐約，是美國最大的藝術博物館。博物館共有五大展廳：歐洲繪畫展廳、美國繪畫展廳、原始藝術展廳、中世紀繪畫展廳、埃及古文物展廳。這裏彙集了世界各地的藝術珍品三百餘萬件，其中不僅有繪畫和雕塑作品，還有建築、照片、陶瓷器、紡織品、樂器、服裝、傢俱、武器等。

中華教育

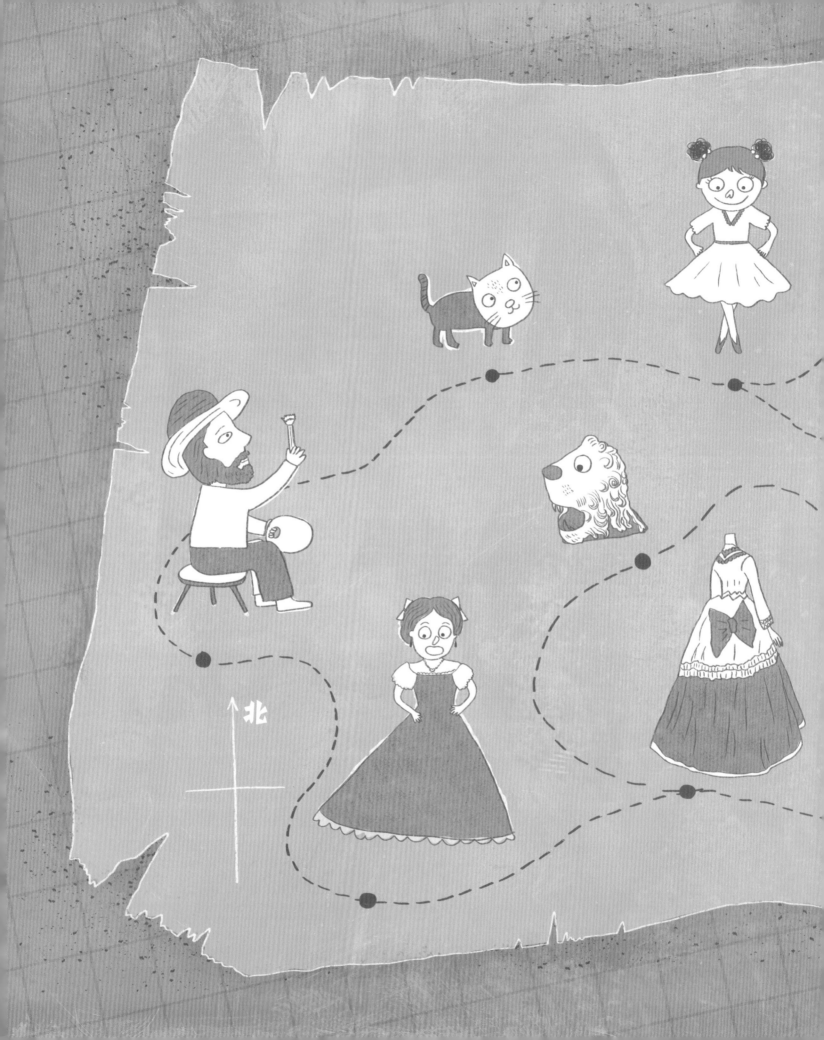

故事 榮譽出品

北京漫天下風采傳媒文化有限公司

責任編輯：劉可有
裝幀設計：鄧佩儀
排版：鄧佩儀
印務：劉漢舉

世界博物館奇妙之旅

大都會藝術博物館
寵物別跑

黃紛紛／著　布克布克／繪

出版｜中華教育
香港北角英皇道 499 號北角工業大廈 1 樓 B 室
電話：(852) 2137 2338　傳真：(852) 2713 8202
電子郵件：info@chunghwabook.com.hk
網址：http://www.chunghwabook.com.hk

發行｜香港聯合書刊物流有限公司
香港新界荃灣德士古道 220-248 號 荃灣工業中心 16 樓
電話：(852) 2150 2100　傳真：(852) 2407 3062
電子郵件：info@suplogistics.com.hk

印刷｜高科技印刷集團有限公司
香港葵涌和宜合道 109 號長榮工業大廈 6 樓

版次｜2021 年 12 月第 1 版第 1 次印刷
©2021 中華教育

規格｜16 開 (235mm x 275mm)

ISBN｜978-988-8760-28-2

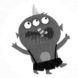 **小怪獸烏拉拉**　來自米爾星的外星小怪獸，擁有獨特的外形特徵：頭上長角，三隻眼睛，三條腿，鼻子上有條紋……他個性活潑，調皮可愛，想像力豐富，好奇心極強，喜歡自己動腦筋解決問題。

 藍莫和艾莉　小怪獸烏拉拉的爸爸和媽媽，他們和小怪獸烏拉拉一起乘坐芝士飛船來到地球。

 芝士飛船　小怪獸烏拉拉的座駕，同時也是他的玩伴。芝士飛船能變身成不同的交通工具：芝士潛艇、芝士汽車……它還有網絡檢索、穿越時空、瞬間轉移、變化大小等功能。這些神奇的功能幫助小怪獸烏拉拉在地球上完成各種奇妙的探險之旅。

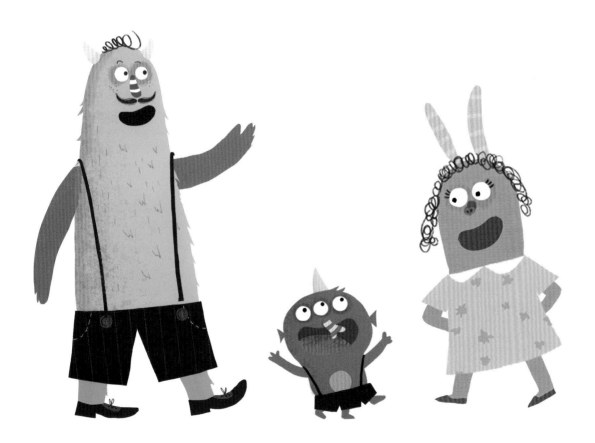

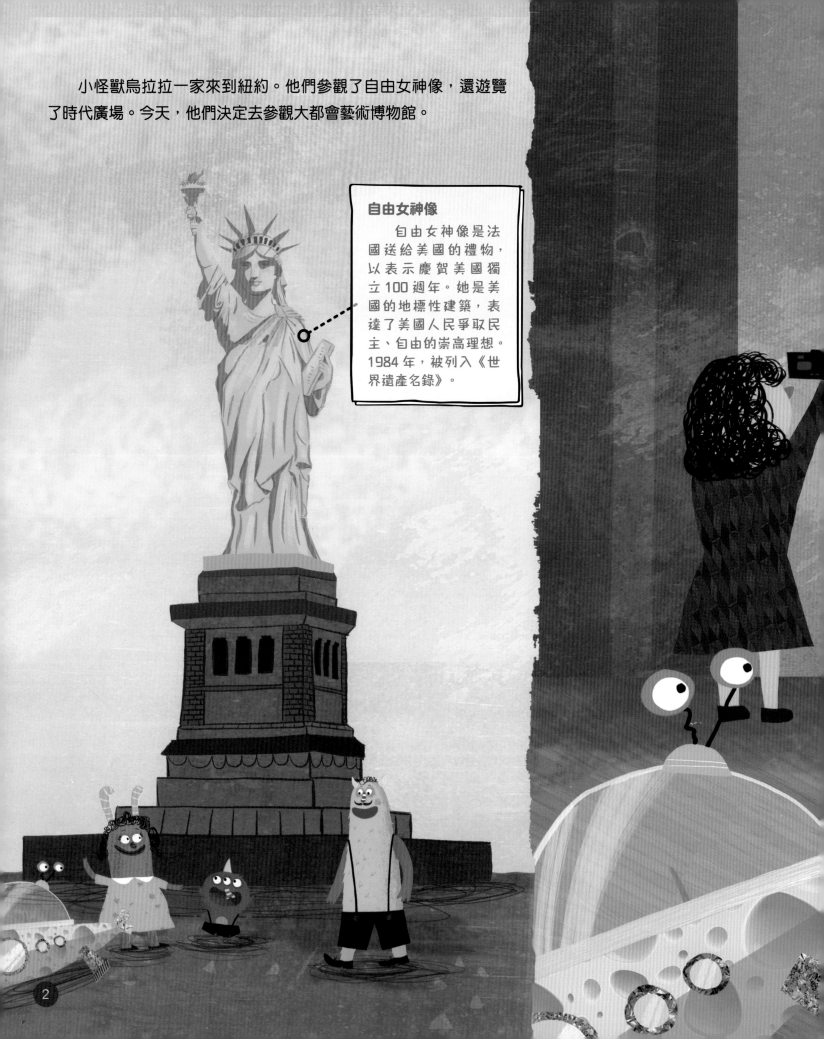

小怪獸烏拉拉一家來到紐約。他們參觀了自由女神像，還遊覽了時代廣場。今天，他們決定去參觀大都會藝術博物館。

自由女神像

　　自由女神像是法國送給美國的禮物，以表示慶賀美國獨立100週年。她是美國的地標性建築，表達了美國人民爭取民主、自由的崇高理想。1984年，被列入《世界遺產名錄》。

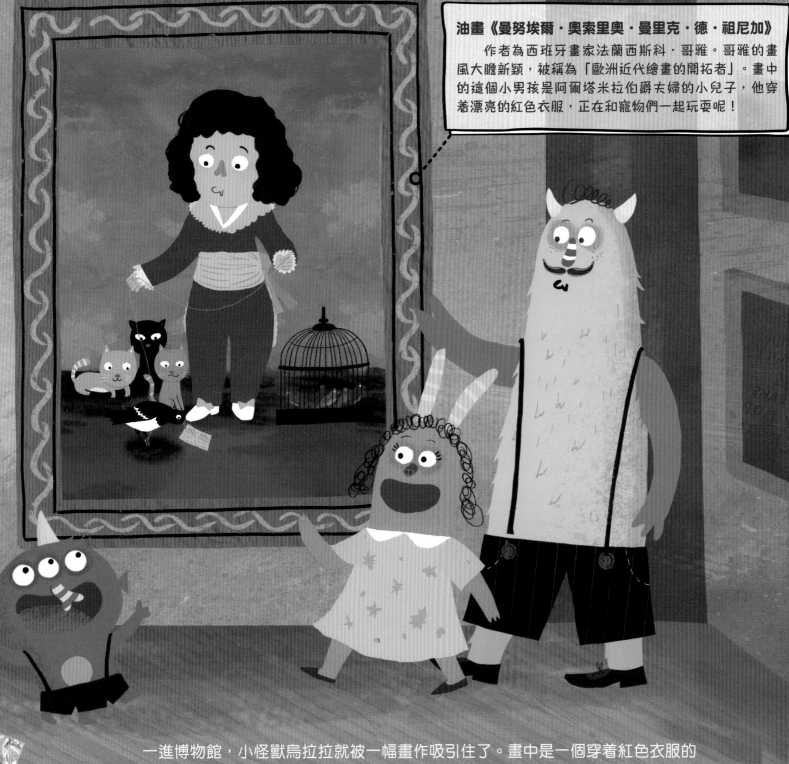

一進博物館，小怪獸烏拉拉就被一幅畫作吸引住了。畫中是一個穿着紅色衣服的小男孩，正在和他的寵物——三隻小貓、一隻喜鵲和一籠雀鳥一起玩耍。

好多寵物呀，小怪獸烏拉拉真是太羨慕了！他央求爸爸：「爸爸，我也想養寵物！」

爸爸藍莫笑道：「那你就要給那麼多小貓洗澡，還要天天餵小鳥哦！」

想想養寵物有那麼多事情要做，小怪獸烏拉拉吐了吐舌頭：「那還是算了吧，我每天已經那麼忙了。」他的話引得爸爸哈哈大笑。

他們繼續往前走。走着走着，小怪獸烏拉拉突然聽見後面有人在哇哇大哭。他回頭一看，咦，這不就是剛才畫中的那個小男孩嘛！

小男孩說他叫曼努埃爾，剛才有隻調皮的小羚羊跳過來，把他的寵物都嚇跑了。小怪獸烏拉拉連忙安慰他：「別哭別哭，我駕駛芝士飛船幫你找，一定可以找回來的！」

眼看曼努埃爾的喜鵲飛進了另一幅畫，小怪獸烏拉拉和曼努埃爾趕緊駕駛着芝士飛船也飛進那幅畫裏。

這是一間舞蹈教室，好多年輕的女孩兒在跳舞。喜鵲撲棱着翅膀從她們的頭頂飛過，女孩兒們嚇得尖聲大叫，舞蹈老師也氣得揮起了手裏的教棍，想把喜鵲趕走。

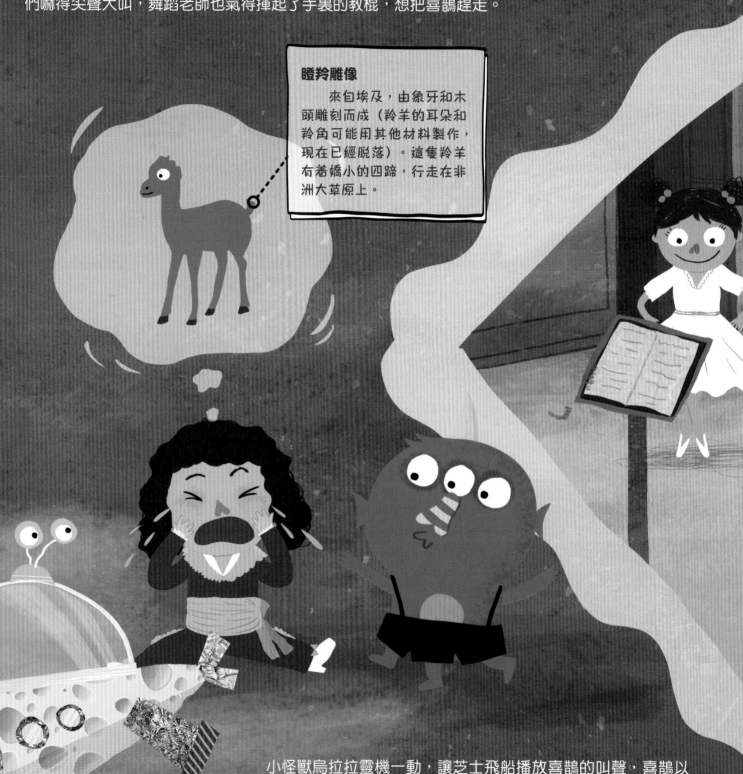

瞪羚雕像

　　來自埃及，由象牙和木頭雕刻而成（羚羊的耳朵和羚角可能用其他材料製作，現在已經脫落）。這隻羚羊有着嬌小的四蹄，行走在非洲大草原上。

小怪獸烏拉拉靈機一動，讓芝士飛船播放喜鵲的叫聲，喜鵲以為有同伴來了，連忙飛過來，不料被曼努埃爾一把抓住。

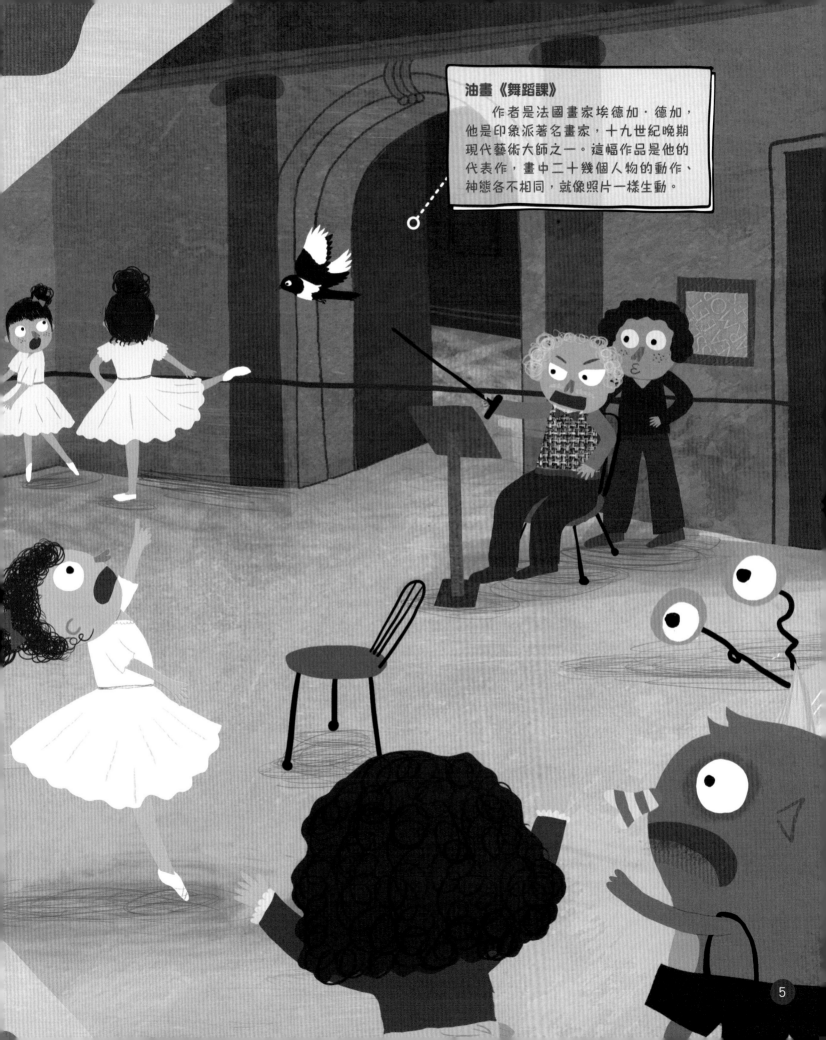

油畫《舞蹈課》
　　作者是法國畫家埃德加・德加，他是印象派著名畫家，十九世紀晚期現代藝術大師之一。這幅作品是他的代表作，畫中二十幾個人物的動作、神態各不相同，就像照片一樣生動。

緊接着，他們發現小貓溜進了武器和盔甲館，一眨眼就不見了。

小怪獸烏拉拉趕緊追過去，對着一套威風凜凜的盔甲問道：「請問您有沒有見到一隻小貓？」

盔甲緩慢地抬起手，指了指對面的一隻獅子頭。獅子趕忙搖搖頭，可是嘴巴裏卻傳出小貓的叫聲。

曼努埃爾叫起來：「小貓被它吞到肚子裏了！」

原來這是個獅首頭盔，小貓一鑽進去就被關在裏面了。獅子無論如何也不肯張開嘴巴放小貓出來，曼努埃爾急得快要哭了。

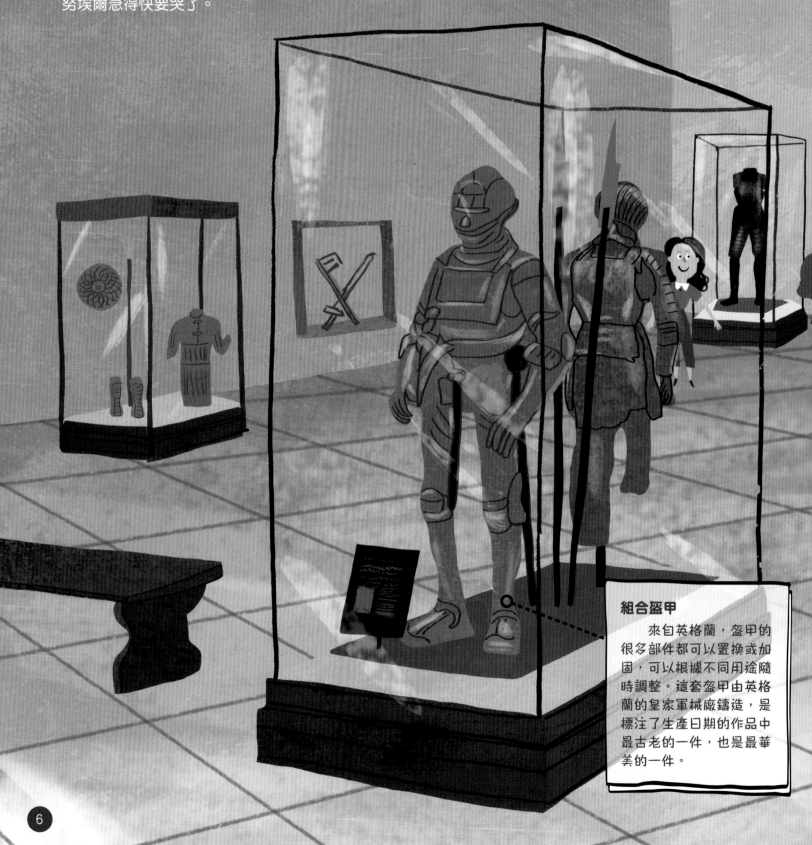

組合盔甲

　　來自英格蘭，盔甲的很多部件都可以置換或加固，可以根據不同用途隨時調整。這套盔甲由英格蘭的皇家軍械廠鑄造，是標注了生產日期的作品中最古老的一件，也是最華美的一件。

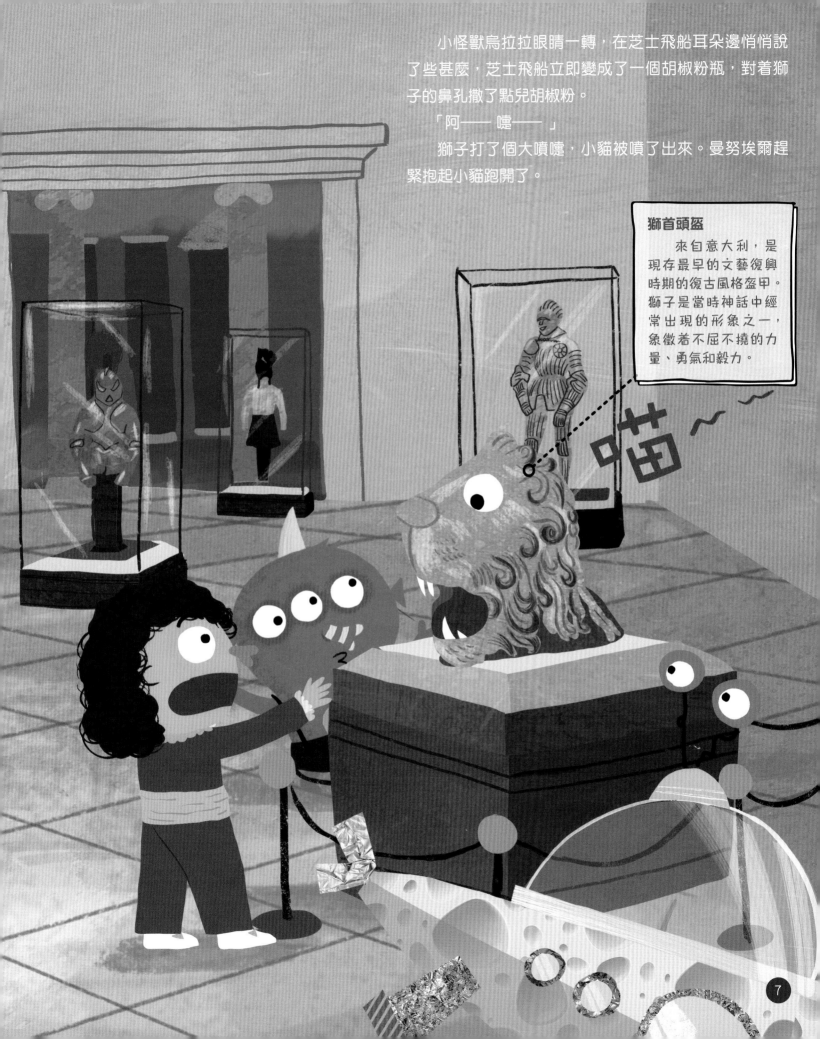

小怪獸烏拉拉眼睛一轉，在芝士飛船耳朵邊悄悄說了些甚麼，芝士飛船立即變成了一個胡椒粉瓶，對着獅子的鼻孔撒了點兒胡椒粉。

「阿—— 嚏——」

獅子打了個大噴嚏，小貓被噴了出來。曼努埃爾趕緊抱起小貓跑開了。

獅首頭盔

　　來自意大利，是現存最早的文藝復興時期的復古風格盔甲。獅子是當時神話中經常出現的形象之一，象徵着不屈不撓的力量、勇氣和毅力。

喵～

他們找啊找，看到幾隻雀鳥飛進了另一幅畫中的一片麥田裏。

麥田邊上坐着一個戴着草帽的人，他一邊畫畫一邊喃喃自語着。

「您好，請問您見到一群小鳥了嗎？」小怪獸烏拉拉問道。

那個人答非所問：「我看見了一群烏鴉——麥田裏的烏鴉，我畫下來了……」

曼努埃爾偷偷地和小怪獸烏拉拉說：「我知道他，他叫梵高，是個大畫家！」

文森特·梵高
　　荷蘭後印象派畫家，代表作有《麥田》系列、《自畫像》系列、《向日葵》系列等。他的作品充滿着對生活的熱愛，也表現出心中的苦悶、哀傷及希望。他是十九世紀最傑出的藝術家之一，至今享譽世界。

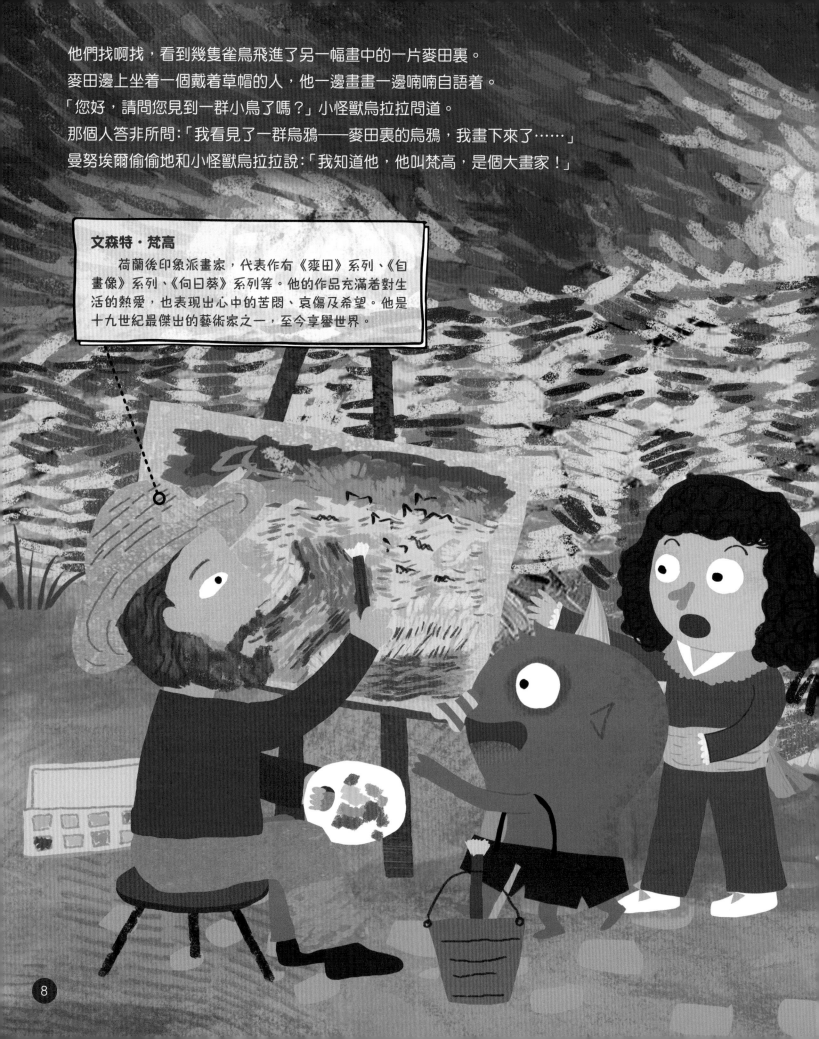

油畫《麥田裏的絲柏樹》

　　作者為梵高。這幅作品是他最滿意的描繪夏季的油畫之一。對話中提到的是他的另一幅作品——《麥田裏的烏鴉》。

　　眼看雀鳥們到處飛卻抓不到，小怪獸烏拉拉折了一根麥穗，想把雀鳥引下來，誰知牠們看都不看一眼。

　　他又將衣袋裏剩下的一把薯片碎渣撒在地上，終於引得雀鳥們飛了下來。小怪獸烏拉拉和曼努埃爾趕緊抓住了牠們。

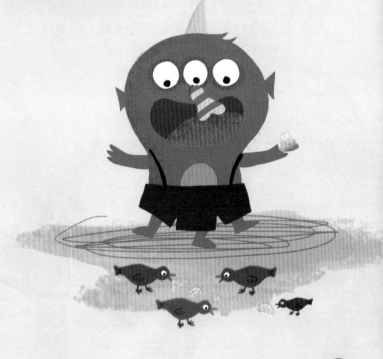

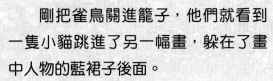

剛把雀鳥關進籠子，他們就看到一隻小貓跳進了另一幅畫，躲在了畫中人物的藍裙子後面。

曼努埃爾着急地說：「快抓住牠！牠會把裙子和首飾弄壞的！」

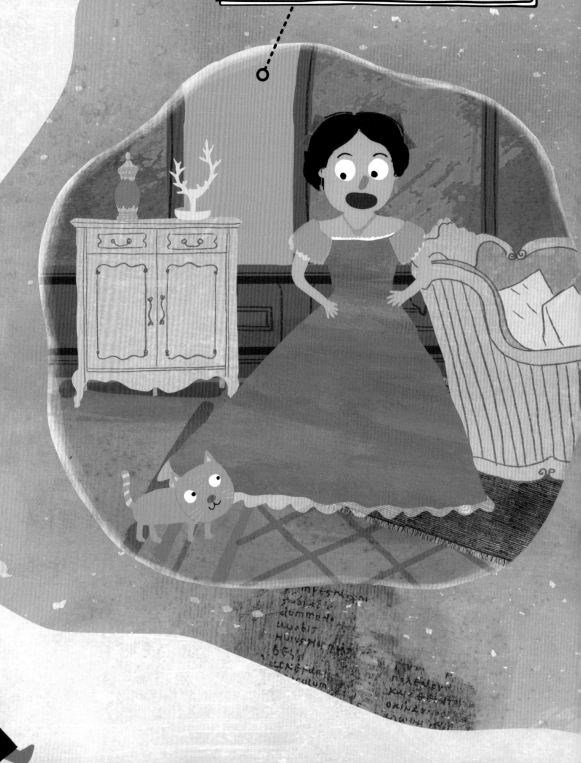

油畫《布羅格利公主》

作者為法國畫家安格爾。作品細膩地刻畫了布羅格利公主優雅、柔美的形象，逼真地還原了她華麗的衣裙及配飾的不同質感。這幅作品是大都會藝術博物館的代表館藏之一。

他們趕緊跳進畫中，果然聽見布羅格利公主在大叫：「啊！哪裏來的貓呀！快把牠抓走！牠會把我的絲綢裙子抓破的！」

小怪獸烏拉拉和曼努埃爾折騰了好久也沒有抓到小貓。公主的裙子皺了，頭髮也亂了，她非常生氣。

小怪獸烏拉拉又想到了一個辦法，他讓芝士飛船變成一隻小老鼠。

小貓看到小老鼠，便猛撲過來，卻被曼努埃爾一把抱住。又成功抓住一隻小貓！

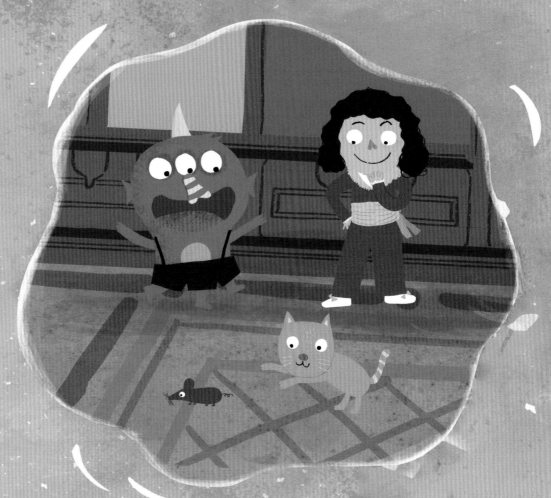

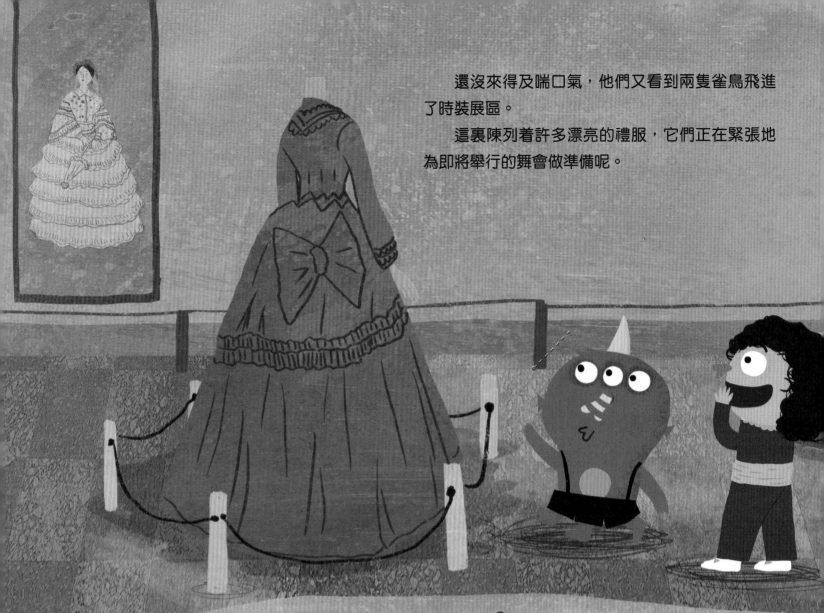

還沒來得及喘口氣，他們又看到兩隻雀鳥飛進了時裝展區。

這裏陳列着許多漂亮的禮服，它們正在緊張地為即將舉行的舞會做準備呢。

小怪獸烏拉拉正在仔細尋找雀鳥，突然聽見一件化裝舞會禮服高興地說：「太棒了！我肩膀上這兩件配飾這麼精緻，肯定會贏得大家的掌聲！」

他抬頭望了一眼，發現在這件禮服的肩帶上，正停着那兩隻雀鳥。

小怪獸烏拉拉說：「你好！那兩隻雀鳥是我們的。」這件禮服立刻不高興了，說：「那我怎麼參加舞會呀？」

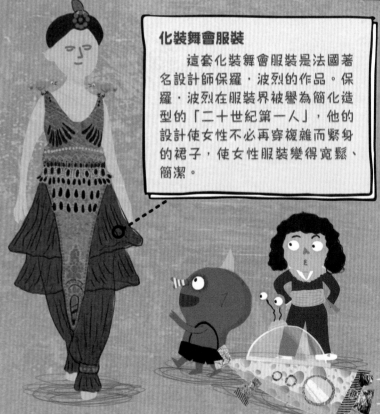

化裝舞會服裝

這套化裝舞會服裝是法國著名設計師保羅·波烈的作品。保羅·波烈在服裝界被譽為簡化造型的「二十世紀第一人」，他的設計使女性不必再穿複雜而緊身的裙子，使女性服裝變得寬鬆、簡潔。

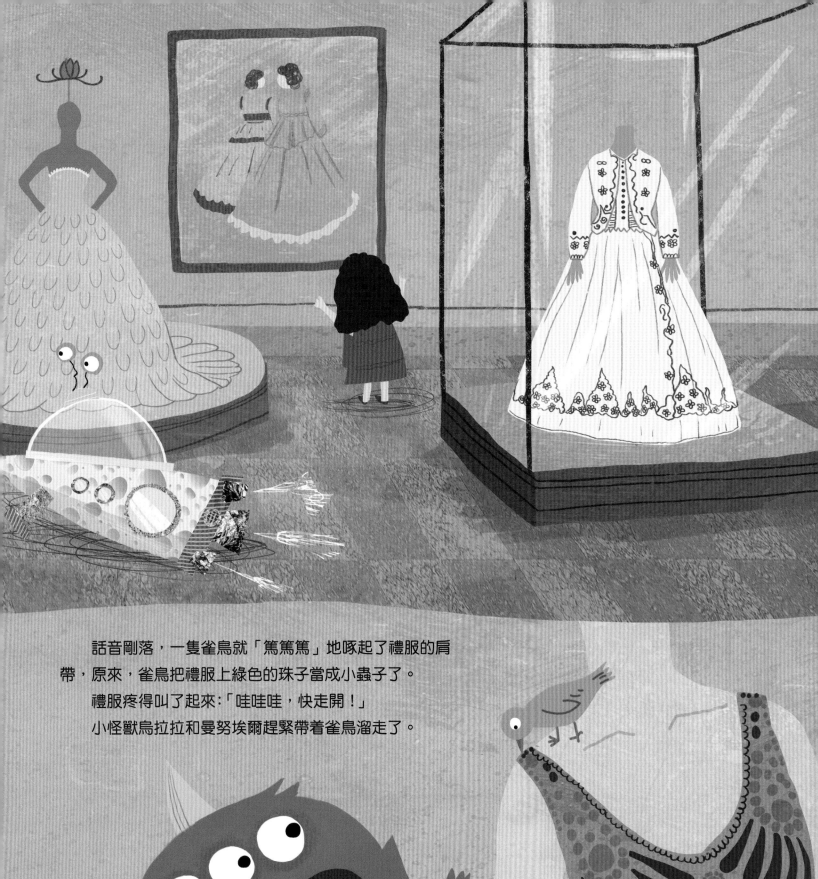

話音剛落，一隻雀鳥就「篤篤篤」地啄起了禮服的肩
帶，原來，雀鳥把禮服上綠色的珠子當成小蟲子了。
禮服疼得叫了起來：「哇哇哇，快走開！」
小怪獸烏拉拉和曼努埃爾趕緊帶着雀鳥溜走了。

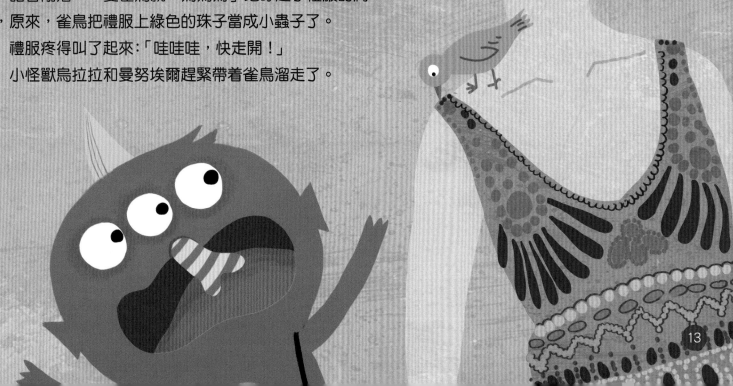

但是，還有第三隻小貓沒有找到。

「牠在那兒！」小怪獸烏拉拉突然喊道。只見那隻小貓跑到一座現代雕塑前，不小心撞了一下。「嘩啦——」，雕塑倒在地上，散架了。小貓嚇呆了，曼努埃爾一下子把牠抱了起來。

「嗚哇哇，嗚哇哇……」是誰在哭？竟然是倒下的雕塑！

小怪獸烏拉拉對着這一堆大理石板慌了手腳：「別哭別哭，你摔疼了嗎？」

雕塑說：「我站不起來了，嗚嗚嗚……」

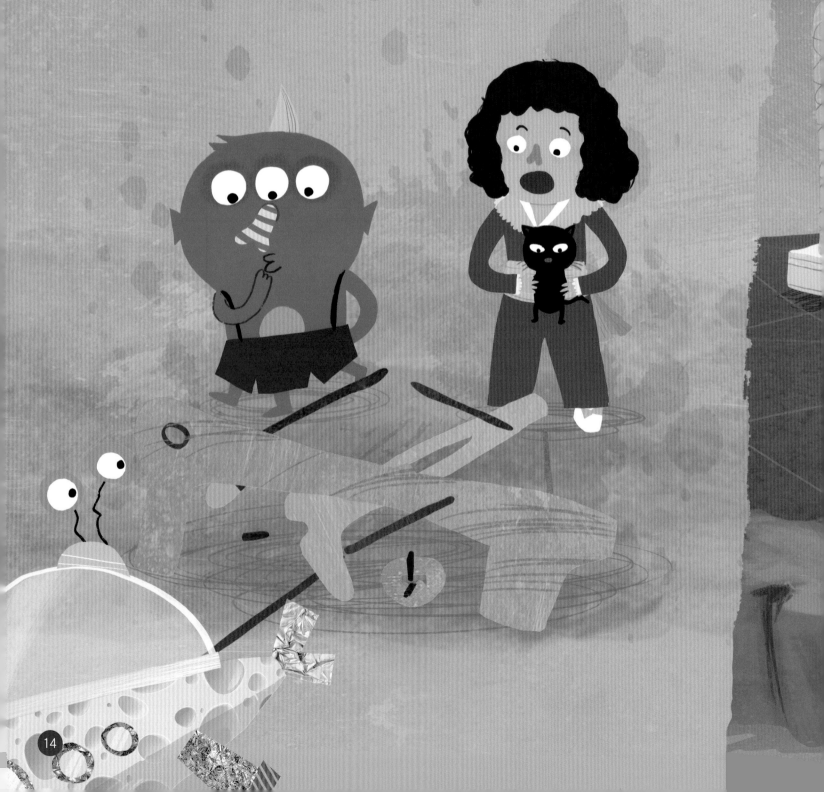

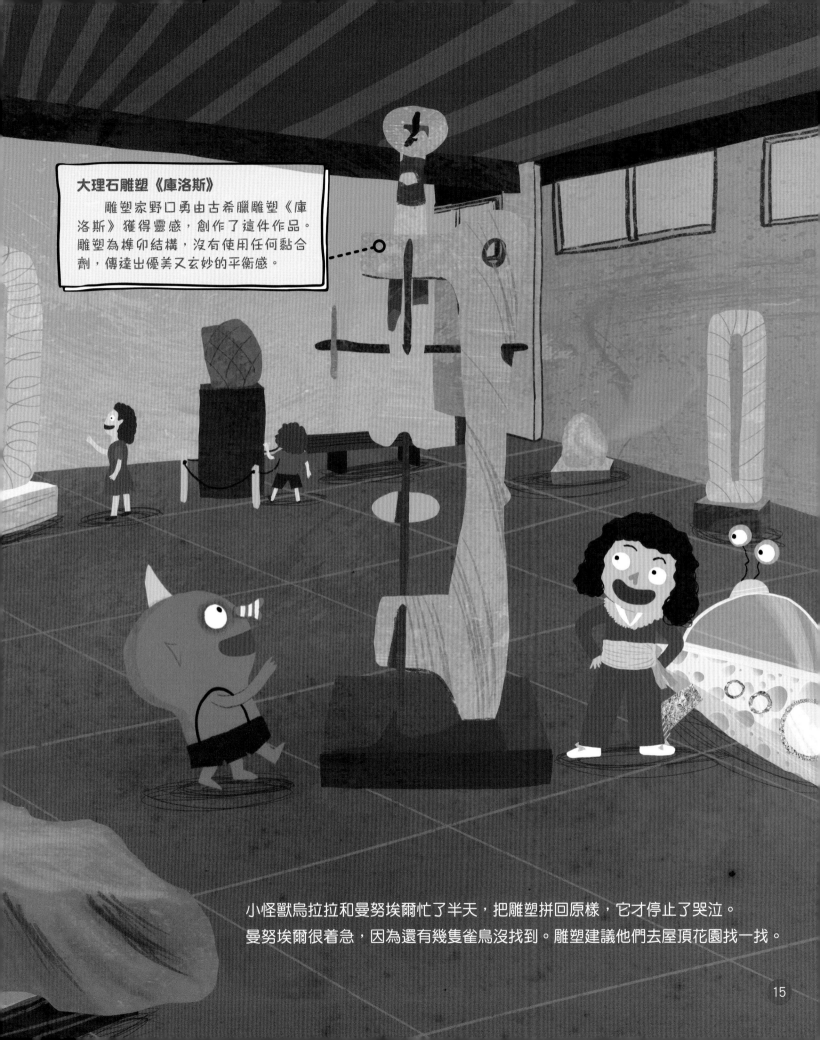

大理石雕塑《庫洛斯》

　　雕塑家野口勇由古希臘雕塑《庫洛斯》獲得靈感，創作了這件作品。雕塑為榫卯結構，沒有使用任何黏合劑，傳達出優美又玄妙的平衡感。

小怪獸烏拉拉和曼努埃爾忙了半天，把雕塑拼回原樣，它才停止了哭泣。
曼努埃爾很着急，因為還有幾隻雀鳥沒找到。雕塑建議他們去屋頂花園找一找。

小怪獸烏拉拉和曼努埃爾來到博物館的屋頂花園。這裏藤蔓茂密、綠草茵茵，正對着中央公園，遠處是曼哈頓的高樓大廈。

　　曼努埃爾說：「我還從不知道這裏有個這麼漂亮的屋頂花園呢！」

　　那幾隻調皮的雀鳥正在草地上找蟲子吃。突然，一隻金色的老鷹飛了過來，牠伸出利爪，眼看就要抓住雀鳥了！

　　曼努埃爾嚇得摀住眼睛大叫，小怪獸烏拉拉也着急地大喊：「走開！」

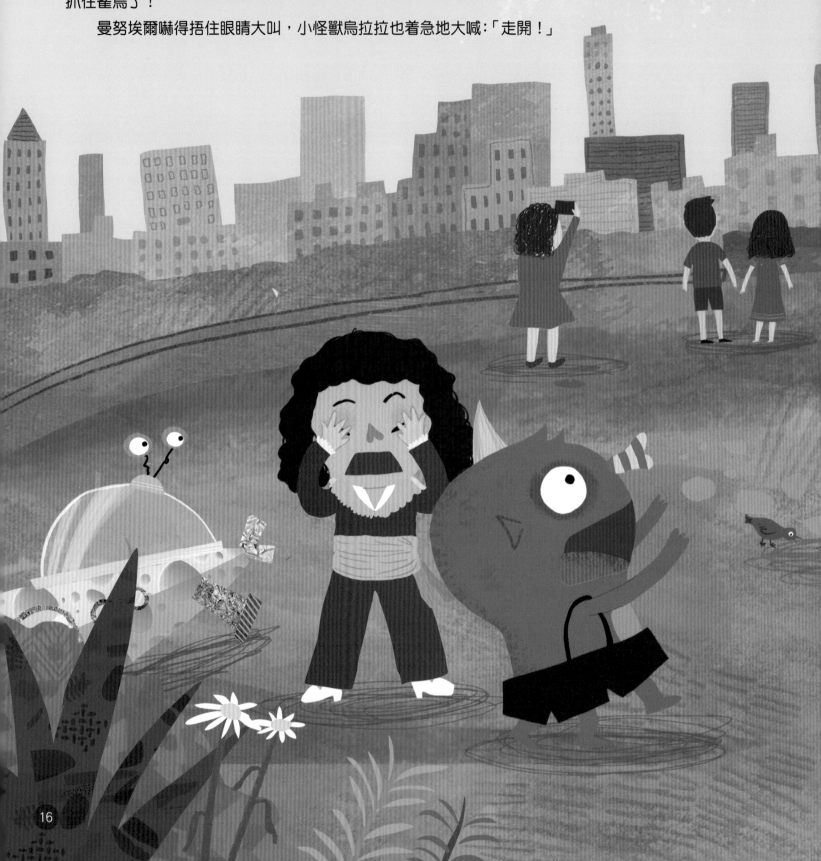

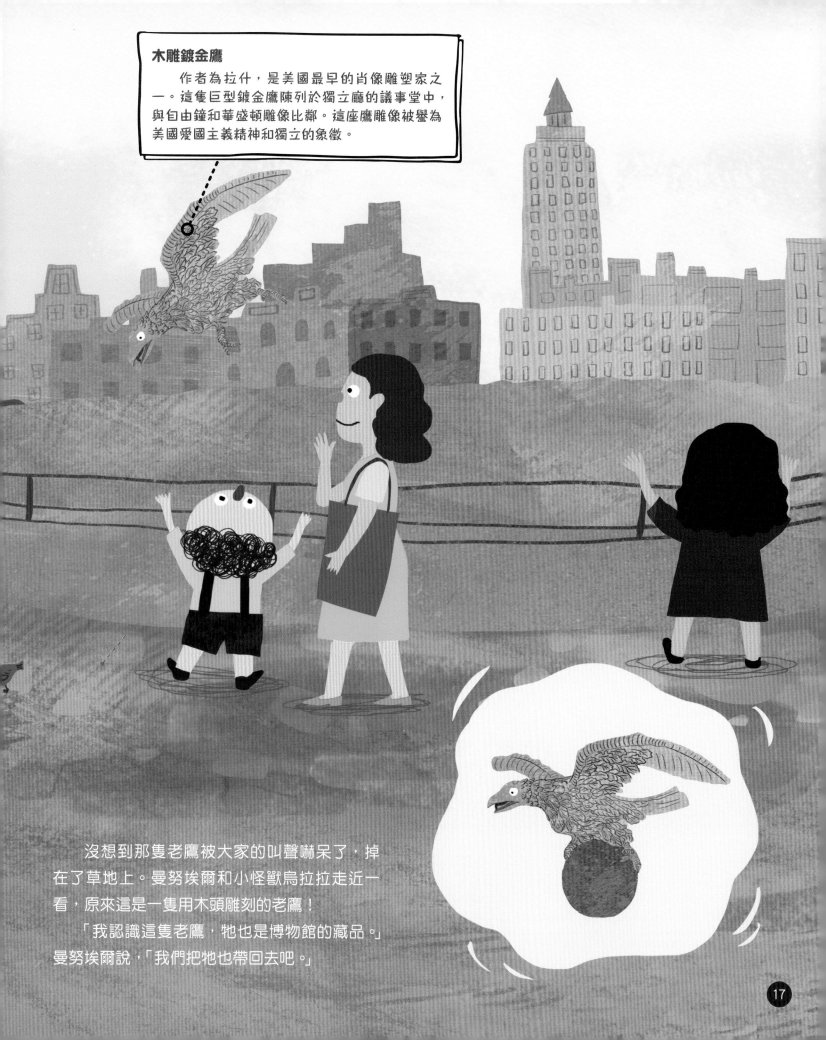

木雕鍍金鷹

作者為拉什，是美國最早的肖像雕塑家之一。這隻巨型鍍金鷹陳列於獨立廳的議事堂中，與自由鐘和華盛頓雕像比鄰。這座鷹雕像被譽為美國愛國主義精神和獨立的象徵。

沒想到那隻老鷹被大家的叫聲嚇呆了，掉在了草地上。曼努埃爾和小怪獸烏拉拉走近一看，原來這是一隻用木頭雕刻的老鷹！

「我認識這隻老鷹，牠也是博物館的藏品。」曼努埃爾說，「我們把牠也帶回去吧。」

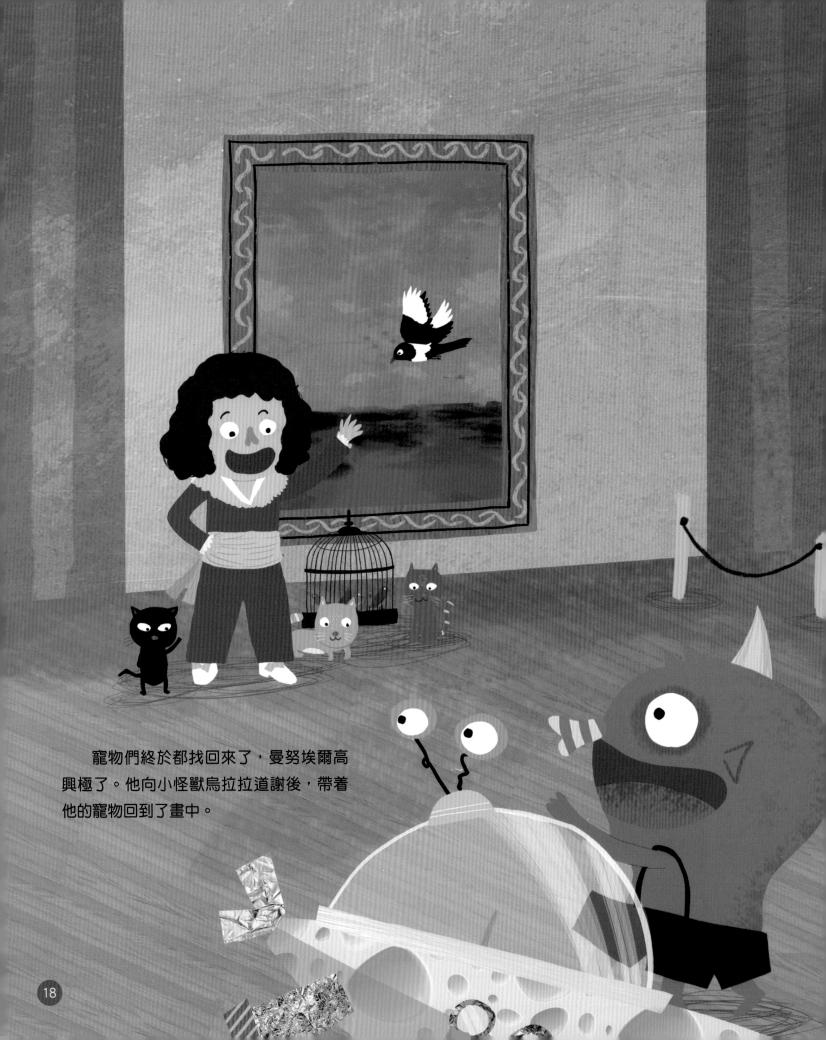

寵物們終於都找回來了，曼努埃爾高興極了。他向小怪獸烏拉拉道謝後，帶着他的寵物回到了畫中。

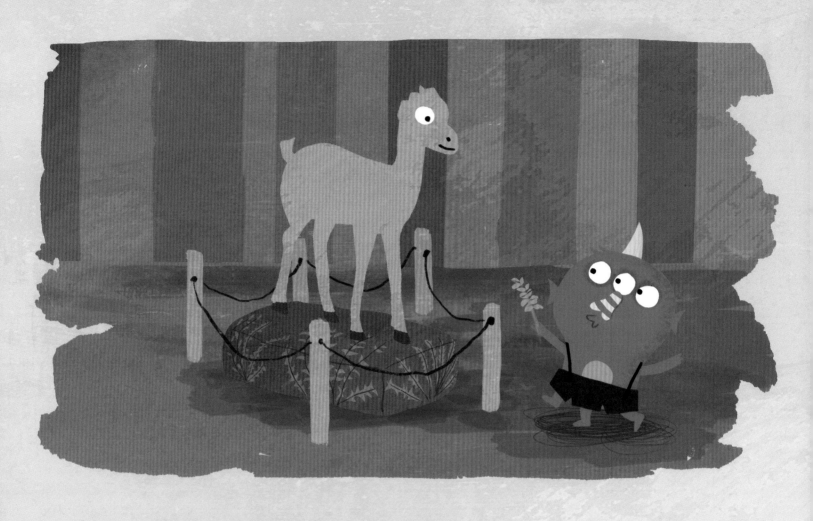

這時，小怪獸烏拉拉發現那隻調皮的羚羊還在到處跑。

「可不能讓牠繼續搗亂了。」他自言自語着，一摸口袋，哈！剛才在麥田裏折的那根麥穗還在！

貪吃的羚羊看到小怪獸烏拉拉手中的麥穗，立刻跑了過來。吞下麥穗後，牠終於乖乖地回到自己的展台上去了。

「呼──搞定了！」小怪獸烏拉拉長舒了一口氣，對芝士飛船說：「我們去找爸爸媽媽吧，終於可以好好參觀這座博物館啦！

大都會博物館裏的文物朋友們

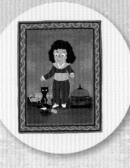

① 《曼努埃爾·奧索里奧·曼里克·德·祖尼加》
作者：哥雅
類型：帆布油畫
大小：高約50吋，寬約40吋
創作時期：1787年－1788年
創作地點：西班牙

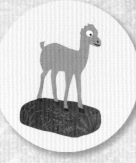

② 瞪羚擺件
作者：未知
類型：雕像，象牙為主
大小：約4 x 4 x 2吋
創作時期：公元前1390年－
　　　　　　前1350年
發現地點：埃及

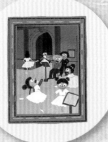

③ 《舞蹈課》
作者：德加
類型：帆布油畫
大小：高約32吋，寬約30吋
創作時期：1874年
創作地點：法國

④ 獅首頭盔
作者：未知
類型：頭盔，複合金屬
大小：約12 x 8 x 12.5吋，3574克
創作時期：1475年－1480年
發現地點：意大利

⑤ 《麥田裏的絲柏樹》
作者：梵高
類型：帆布油畫
大小：高約29吋，寬約37吋
創作時期：1889年
創作地點：法國

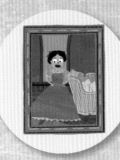

⑥ 《布羅格利公主》
作者：安格爾
類型：帆布油畫
大小：高約48吋，寬約36吋
創作時期：1851年－1853年
創作地點：法國

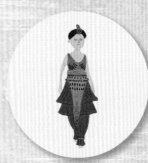

⑦ 化裝舞會服裝
作者：保羅·波烈
類型：服裝及配飾，金屬、絲、棉
創作時期：1911年
創作地點：法國

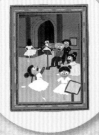

⑧ 《庫洛斯》
作者：野口勇
類型：大理石雕塑
大小：約117 x 42 x 34吋
創作時期：1945年
創作地點：美國

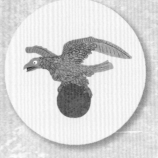

⑨ 木雕鍍金鷹
作者：拉什
類型：雕塑，木雕鍍金
大小：約36 x 68 x 61吋
創作時期：1809年－1811年
創作地點：美國

這裏有一件雕塑被打碎了，請你把碎片沿虛線剪下來，重新拼成一件完整的雕塑，好嗎？

來拼圖

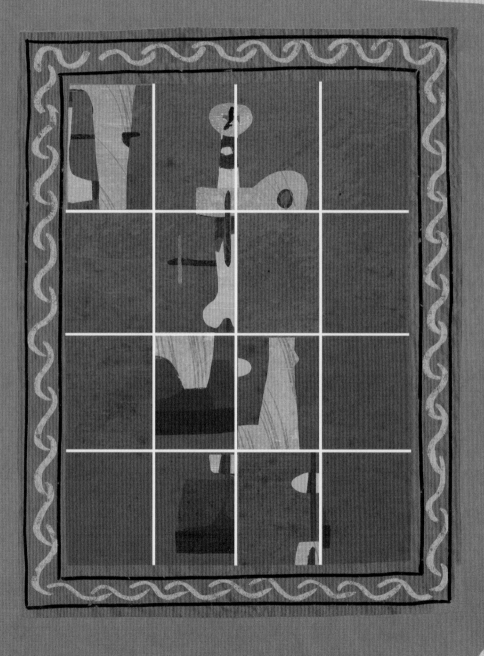

畫一畫

在大都會藝術博物館見到了這麼多藏品，你最喜歡哪一件？把它畫下來吧！

小怪獸烏拉拉準備去看完大都會藝術博物館的展覽，再去屋頂花園，你能幫他規劃路線嗎？
注意不要錯過圖中任何一件展品哦。

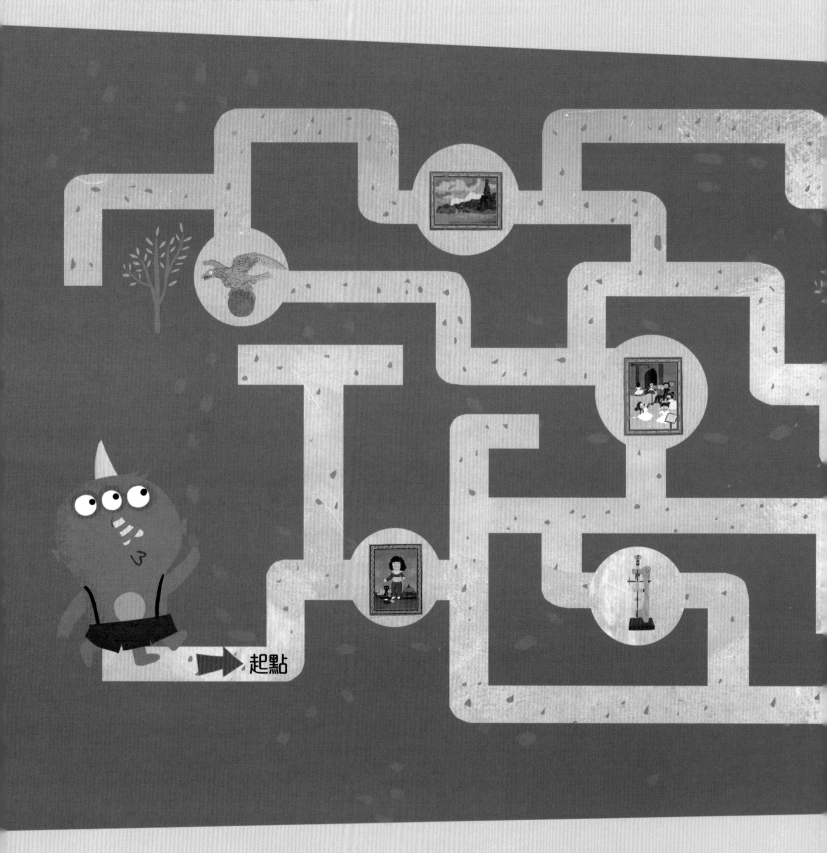

起點

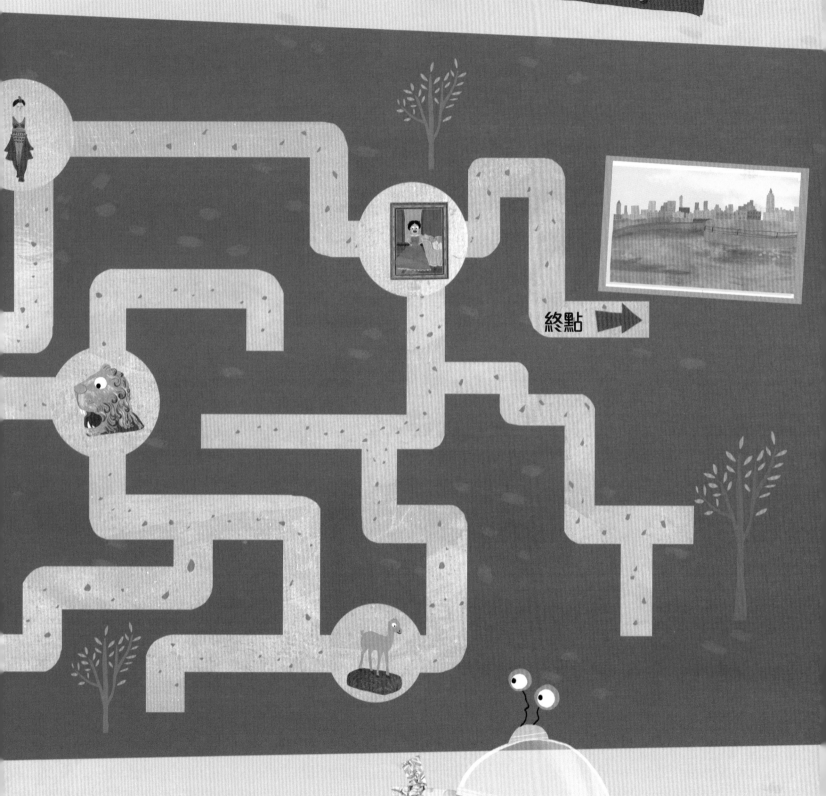

終點 ➡

遊戲答案

1

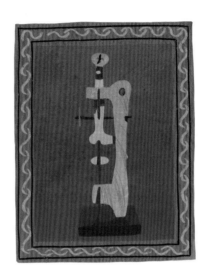

2